翰墨擷英 中國碑帖集珍

于右任草書 民治校園詩

楊曉青 張一鳴 編

浙江人民美術出版社

出版说明

于右任（一八七九—一九六四），中國近現代政治家、教育家、詩人，更是一位載入中國現代史册的書法宗師。民國初年，書壇便有『南沈北于』之稱，于右任與沈尹默兩人一北一南，一碑一帖，雙峰并峙。

《于右任草書民治校園詩》册頁，縱三三點五厘米，橫三六點五厘米，共二十七開，書于一九四九年，上款人蔣抱一曾任職民國監察院秘書，追隨于右任二十餘年。《民治校園詩》共二十首，于右任創作于民治學校校園内，内容豐富，形象簡練，以花草樹木爲依據，借景抒情，托物言志，是一部愛國主義的詩歌合集。作品以于右任創立的標準草書書寫，瀟灑穩健，流暢律動，是于右任標準草書的代表作。

一

民治學校園紀事

詩十首

祇餘民治園中詩老

病枝衫日柒猗麦吉
係可咲揭六莊求係
偊立起隱杨栽栽隱

病扶筇日幾臨。客去/偷閑眠樹下，愁來不/語立花陰。移栽龍爪

無靈氣，敗退雞冠有／奮心。爲念歸耕歸不得，／忘身椓鼓托哀音。

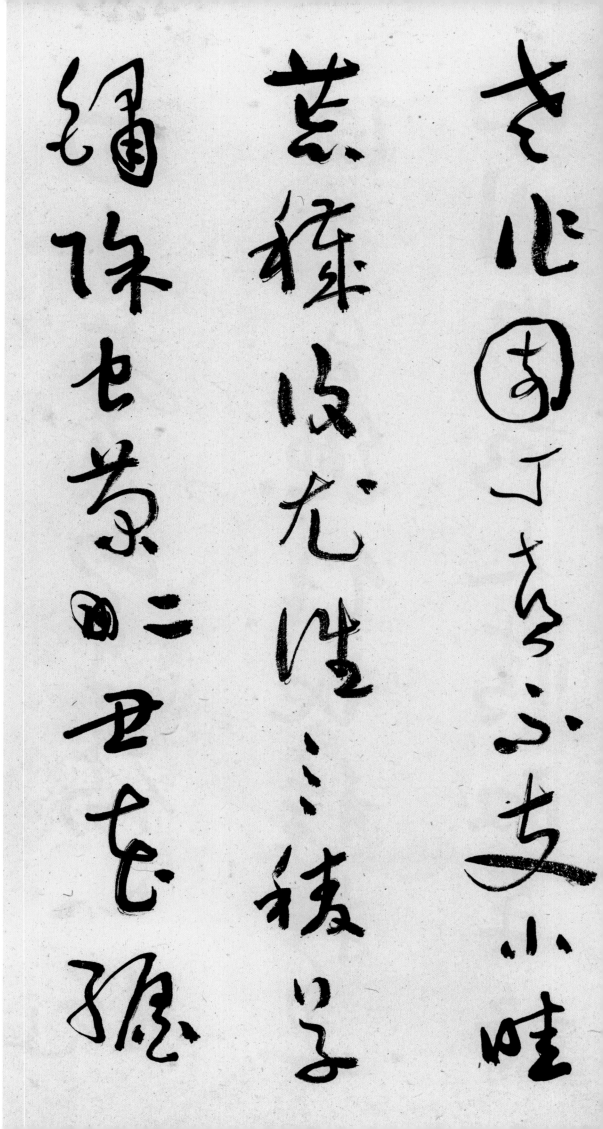

老作園丁喜不支，小畦／荒穢復尤誰。三稜草／鏽除蟲菊，二丑花纏

向日葵傷心說
防己自鋤餘地種
相思山川如故
人情改手將

莽喧寮維

慏屋岂如小洞天还

内多住君子年荒呵

蒼髯唱黍離。／矮屋真如小洞天，避人／何事住花前。年荒野

雀侵家雀

風急紅／蓮壓白蓮。滿目山河／餘戰壘，萬家歌哭又

桑田株陽坐對斜陽

晚北小雁南

飛亦自憐

是處鐘聲雜角聲

戎衣漬淚念偷生

好花無計防人折寸地

翻勞戴月耕。破瓦君/休驚玉碎，登樓我自/望河清。石榴園裏添

三

翻勞戴月耕破瓦

休驚玉碎登樓我自

望河清石榴園裏添

新土，又作花田累老／兵。（學童工作倍天真，我

亦徘徊欲置身。曾與／共耕還共穫，居然相／愛更相親。休平壁壘

留兒戲，時弄乒乓/任客嗔。爲報晚菘蟲/已蛀，平民菜莫濟

一四

為兒戲時弄乒兵
任客嗔為報晚菘
已蛀平民菜莫濟

王民。／莽莽關山限四圍，黎／侯失國恨無依。秋高

王民。莽莽關山限四圍黎侯失國恨無依秋高

塞雁聯群渡，巢覆/霜烏結隊飛。藜杖/臨危惟我相，彩毫和

波為誰揮萬玉妃

棉如雪子不如耕計

已非

淚爲誰揮。蕎花如血／棉如雪，早不躬耕計／已非。

水平槎接木工場手
插波斯菊幾行萬
幕晴沙排蟻陣連

宵急雨絕蜂糧。胡麻〔腋下蓬蒿長，毛豆籬〕邊紫菀香。差幸美棉

宵急与絕蜂糧胡麻

腋下蓬蒿長毛豆籬

邊紫菀香差幸美棉

妹績可就在彼

玉房已

天際浮雲自在飛人

好成績，可能衣被／到窮鄉。／天際浮雲自在飛，人

百不合重重圍
用葉末青黍已肥
龍蛇互插柳成林情

尚繫，穿池引水計先／非。鄉人爲道蒿香好，／手種靈苗帶雨歸。

東風一色不爲東

國色競新栽如日

如珠�11住有脩煐

歲歲名花次第開，天香／國色競新栽。如何聯／瓣成離瓣，詎奈蜂媒

又蝶媒。遷地爲良無／隙地，劫灰將盡又飛／灰。白衣堂後王羈冢，

又蝶媒遷地爲良君無陳地劫灰將盡又飛陳灰白衣堂後王羈冢

犁罷酥涷一杯

人生求之何时足

萋萋似有常

老屋將

犁罷恭酬酒一杯。（人生求足何時足，天道）無常似有常。老屋將

似重為固承老陛傍

種從蕉半老陛小葉

難容莫為離芳草

傾基尚固，好花雖謝／種猶香。早知階下蕉／難實，且看籬前菊

洗霜為□他年性洗

沱自由嘉卉編丐方

于右住

見霜。爲問他年誰灌／溉，自由嘉卉遍西方。／于右任。

民治學校園紀
事詩後十首

不死夔冬心宛轉將

離苟藥淚汍瀾。療/飢誤種無花果，當/路誰栽落葉蘭。蘿

雜蒭葉源汍瀾療

饑誤種無花果當

路誰栽落葉蘭蘿

蔓蘗條柏以附枝觀
紅影古態柏松苗也
必龍銘勢已尔他年

共歲寒

搜徧人寰草木

箋更求佳種欲流傳

枝條

直上公孫樹

直上公孫樹，日月交/催子午蓮。芳芷不生/蕭艾下，款冬偏放

直上公孫樹日月交
催子午蓮芳芷不生
蕭艾下款冬偏放

三

雪霜前如何易致均

茫茫何處欲爲家
計到勞耕日又斜
一笠閒雲僧帽菊
三年零

雨馬蹄花。魂招南國／歌哀郢，淚濕東陵學／種瓜。一臥西園驚歲

晚書槐高處噪晚

稻

一夕書鬆已即天

荒地變見殘秋心如

落葉飄難定身似

栖鴉繞幾周豈料

花爲敗醬應憐異
草亦含羞嗟余蓬
轉無寧日蕙圃芝田

何處求。（曾借耕牛引水車，兒）童活潑似農家。天留

婆末

足借耕牛引水車

童活潑似農家天留

紐北方人到窮
途感歲華秋
雨聞鵑啼曠
野朔風吹雁

落平沙。園中美卉／田中莠，多事辛勤種／穀花。

落平沙園中美卉田中莠多事辛勤種穀花寂寞

亭臺鸞鳳競盆栽，束縛相憐盡解開。但願平均還本性，應

知拳曲是凡才。 多／層刺柏參天立，不食／櫻花渡海來。 悟道群

生滋互妯牲

物名虫媒

十又之交雨一犁蕾

騰盤馬灞陵西。東（征大隊驅河洛，北伐）偏師起晉齊。盡殲渠

群消閱閱廣傳文
化到群黎荒
雞四唱天難曉又夢鸞皇

枳棘栖

銕箭花凋葉復長

世間真有返魂香難移

大戟當關險故採仙

茅蕳國殤人亦勝

天無利鈍老而不死閻

興亡長楊夜半風

聲惡猶是前年

在戰場

興亡。長楊夜半風／聲惡，猶是前年／在戰場。

除草獨留狼尾

除草獨留狼尾

草無神私祭自由

神東門上蔡思牽犬，西

狩尼山歎獲麟

狩尼山歎獲麟。〔此日婆娑因即果，當／時剪綵假難真。秋風

忽灑興此淚滿目新

人是舊人

慷慨

四郎撲馬了時埼思
三妻子羽為鬼死
戟河山陽蒙携動地

回頭贖有斷腸詞。／三秦子弟多冤鬼，百／戰河山倒義旗。動地

弦歌真畫荻燒天

兵火亦燃其難忘

民治園中詩楷玉

重來未可知。于右任。抱一弟。

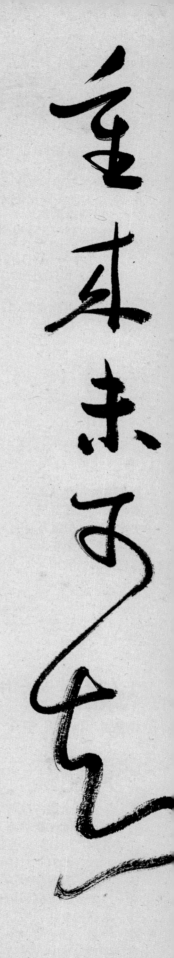

抱一弟

于右任

圖書在版編目（ＣＩＰ）數據

于右任草書民治校園詩 / 楊曉青, 張一鳴編. -- 杭州 : 浙江人民美術出版社, 2021.3
（中國碑帖集珍）
ISBN 978-7-5340-8078-4

Ⅰ. ①于… Ⅱ. ①楊… ②張… Ⅲ. ①草書—碑帖—中國—現代 Ⅳ. ①J292.28

中國版本圖書館CIP數據核字（2021）第032352號

責任編輯　姚　露
美術編輯　傅笛揚
文字編輯　王霄霄
責任校對　余雅汝
責任印製　陳柏榮

于右任草书民治校園詩
（中國碑帖集珍）

楊曉青　張一鳴 編

出版發行　浙江人民美術出版社
　　　　　（杭州市體育場路347號）
經　　銷　全國各地新華書店
製　　版　浙江新華圖文製作有限公司
印　　刷　浙江海虹彩色印務有限公司
版　　次　2021年3月第1版
印　　次　2021年3月第1次印刷
開　　本　787mm×1092mm　1/12
印　　張　5
字　　數　20千字
書　　號　ISBN 978-7-5340-8078-4
定　　價　32.00圓

如發現印刷裝訂質量問題，影響閱讀，請與出版社營銷部（0571—85105917）聯繫調換。